釋文

① 入廣成鄉三年子弟米二斛一斗八升胄畢𡖼嘉禾元年十一月一日世丘谷桐付三州倉吏谷漢受

② 釘兄公乘桐年六十盲左目　桐妻大女梨年六十二

③ 入小武陵鄉黃龍三年稅米六斛三斗胄畢𡖼嘉禾元年十月十日石下丘番主付三州倉吏谷漢受

④ 入桑鄉三年子弟廿斛僦畢𡖼嘉禾元年十月六日囷丘男子文從付三州倉吏谷漢受

⑤ 入廣成鄉元年子弟米九斛胄畢𡖼嘉禾元年十月十四日捞丘陳汝付三州倉吏谷漢受

⑥ 入廣成鄉三年子弟限米二斛胄畢𡖼嘉禾元年十月十五日墙丘烝麾付三州倉吏谷漢受

三國　吳・①③④⑤⑥ 入米付受簿　②民籍

湖南長沙走馬樓出土　竹簡

1

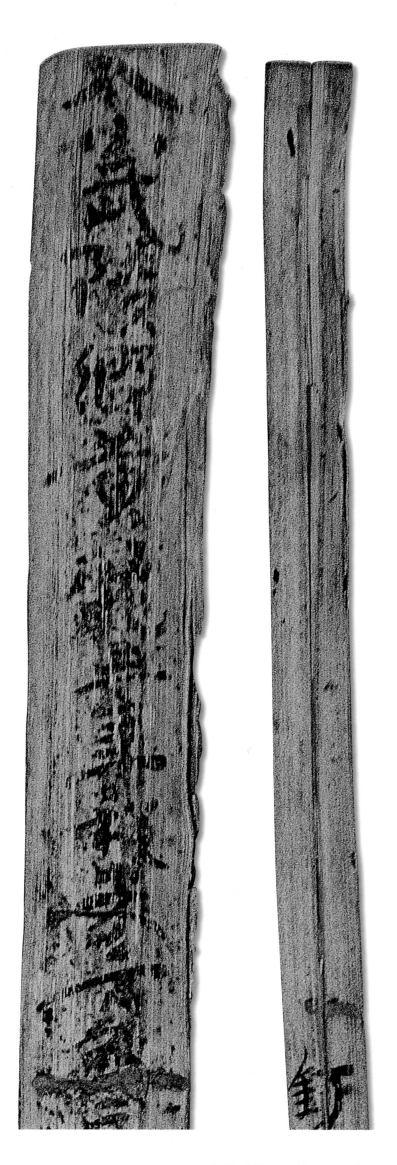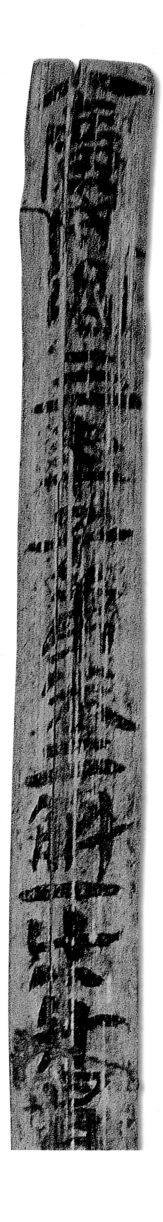

入米付受簿　民籍　（局部）

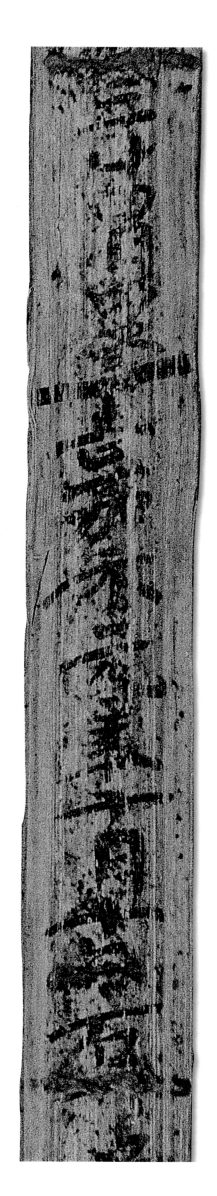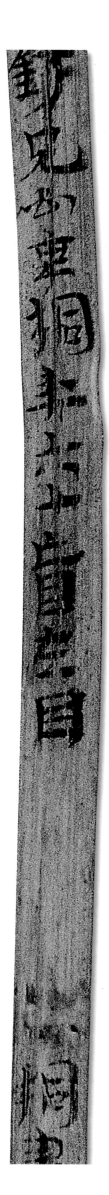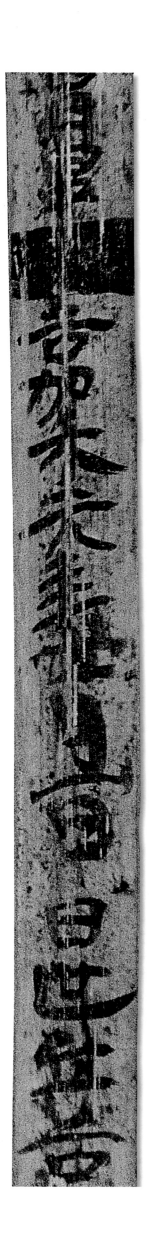

入米付受簿　民籍　（局部）

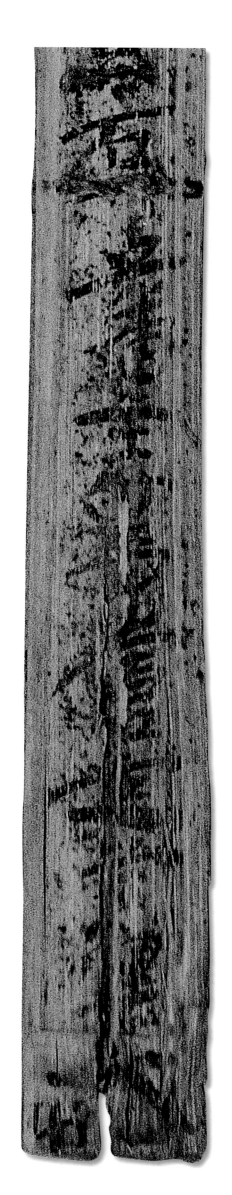
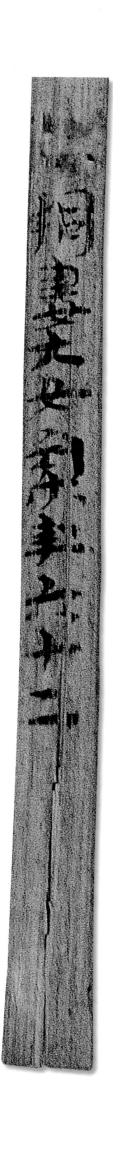
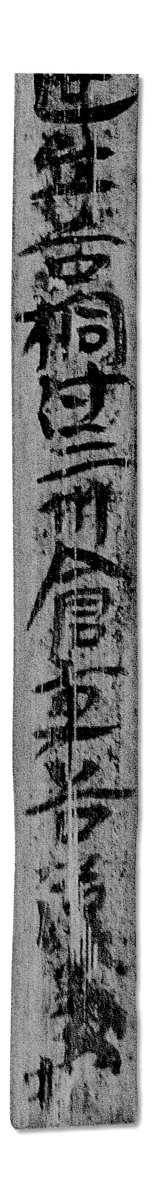

入米付受簿 民籍 （局部）

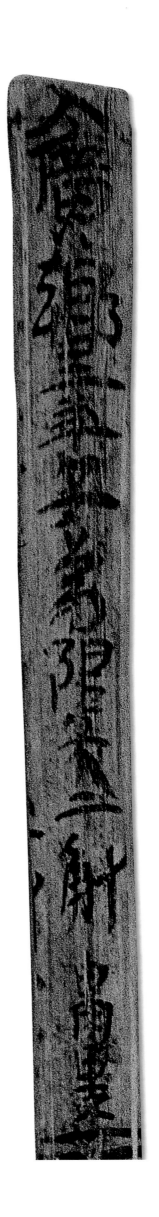
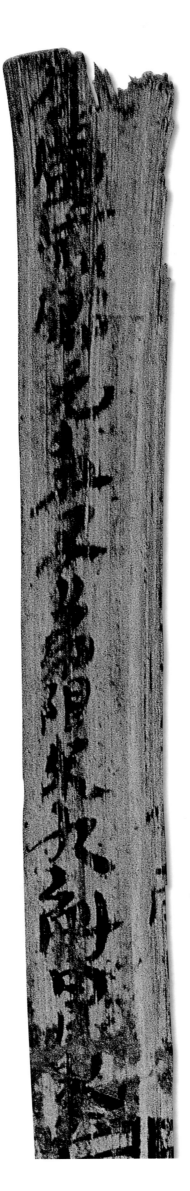
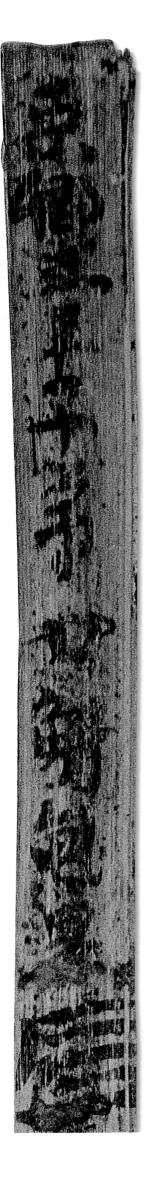

入米付受簿　民籍　（局部）

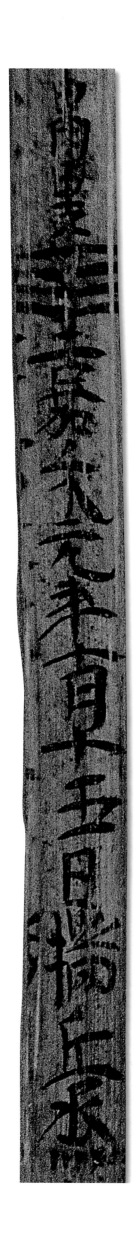
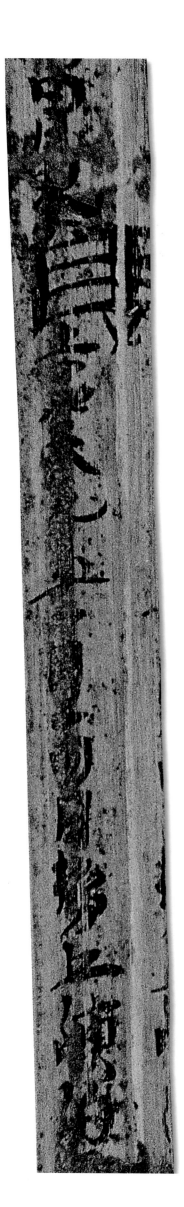
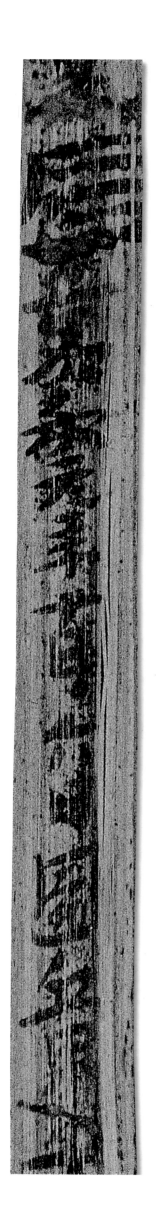

入米付受簿　民籍　（局部）

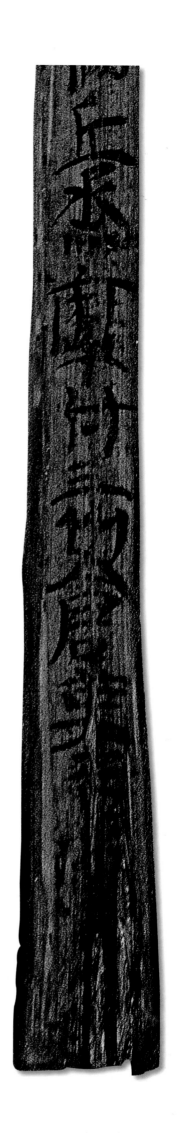
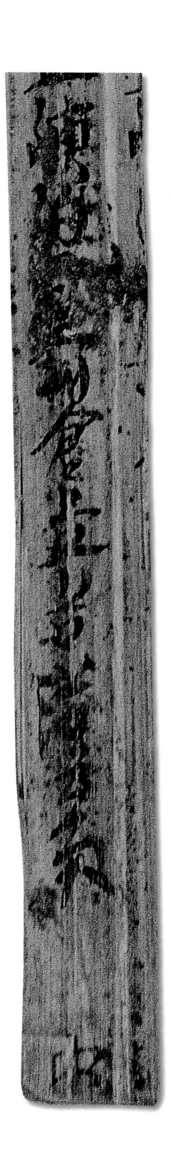
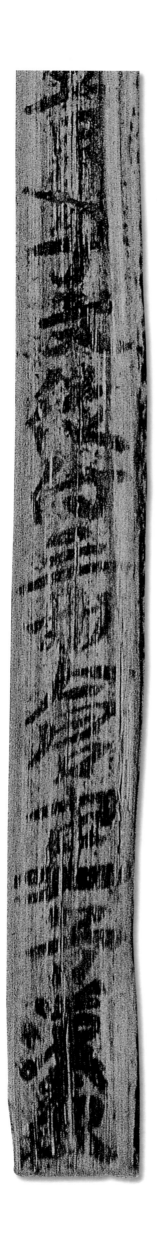

入米付受簿　民籍　（局部）

釋文

① 出黃龍元年佃卒旱限米三斛四斗九升被縣嘉禾二年四月廿七日書付大男揲順運詣州中倉

② 出嘉禾元年租米五斛被塹閣董基勅付大男謝巴運詣州中倉

③ 出民還黃龍三年叛士限米一斛被縣嘉禾二年四月廿四日甲寅書付大男張兒運詣

④ 回嘉禾元年客限米五斗被縣嘉禾元年五月九日書付大男陳頭運詣州中倉

⑤ 出黃龍之年吏張復田米五斛被縣嘉禾二年四月廿四日甲寅書付大男羅圭運詣州中倉

⑥ 剛佐醴陵張客年卅二

⑦ 觚慰佐下隽何成年卅七

三國　吳・①②③④⑤ 出運米簿　⑥⑦ 師佐籍
湖南長沙走馬樓出土　竹簡

8

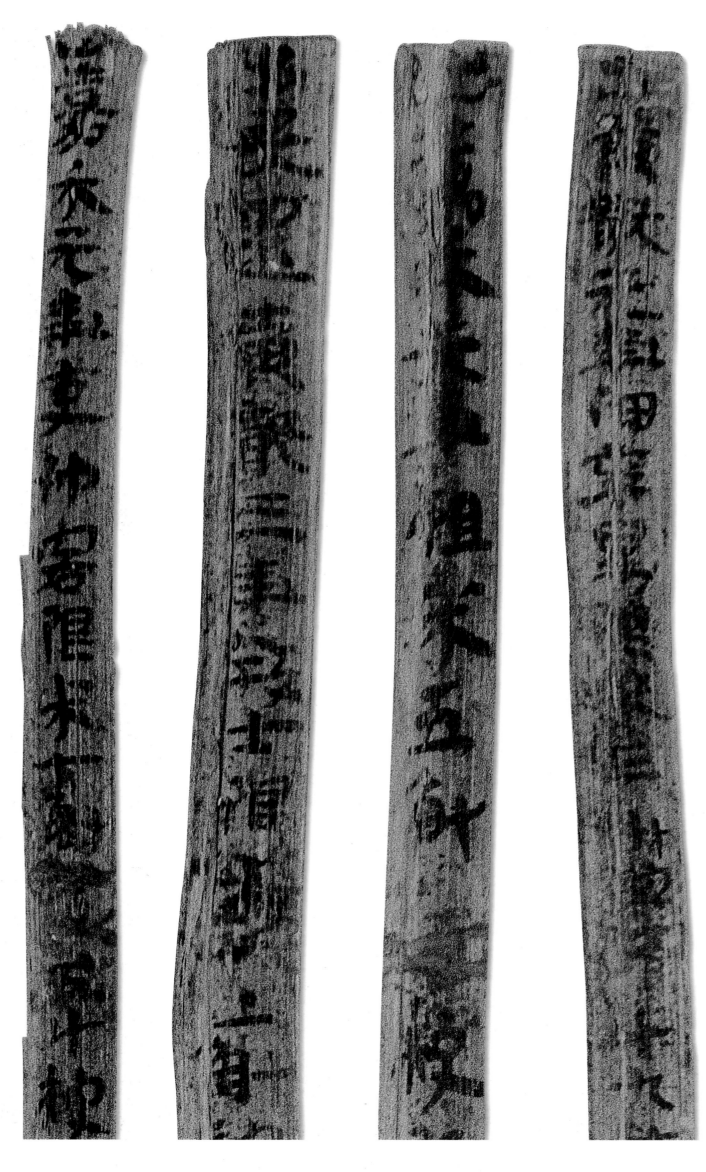

出運米簿　師佐籍　（局部）

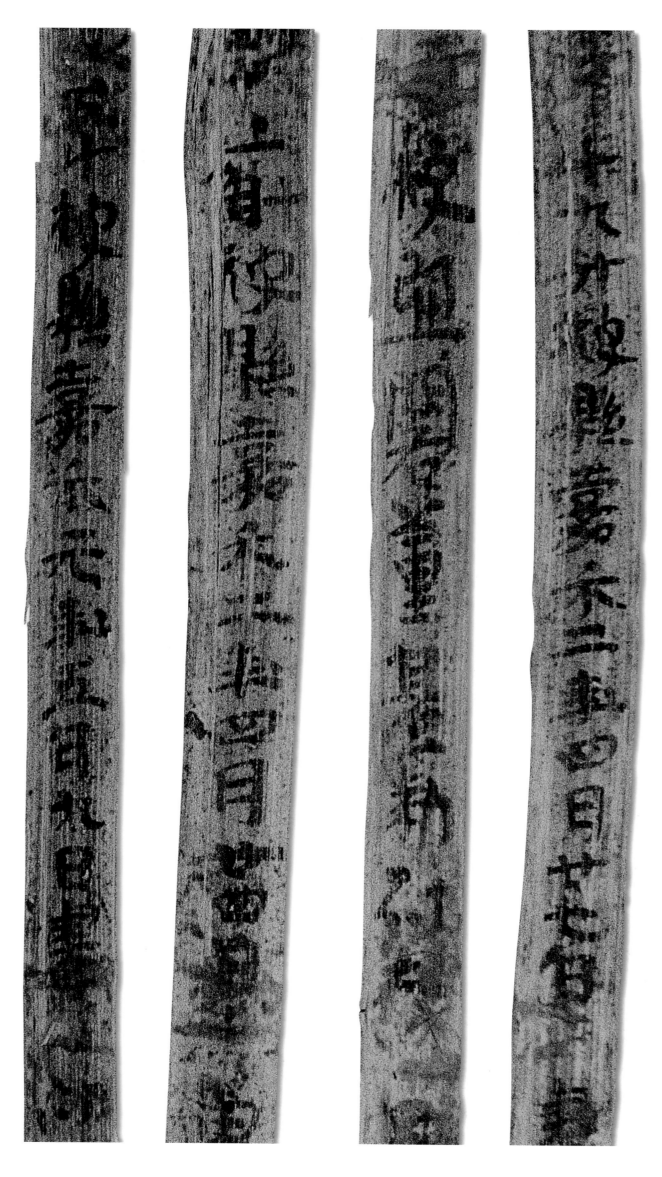

出運米簿　師佐籍　（局部）

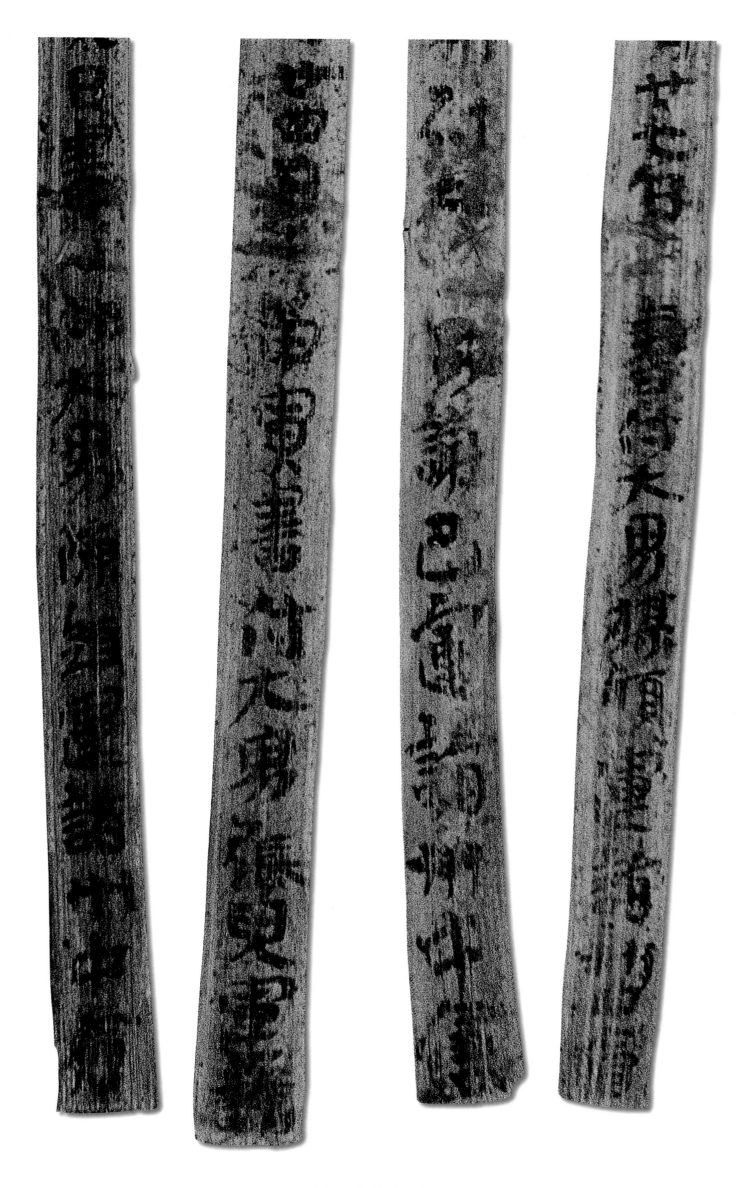

出運米簿　師佐籍　（局部）

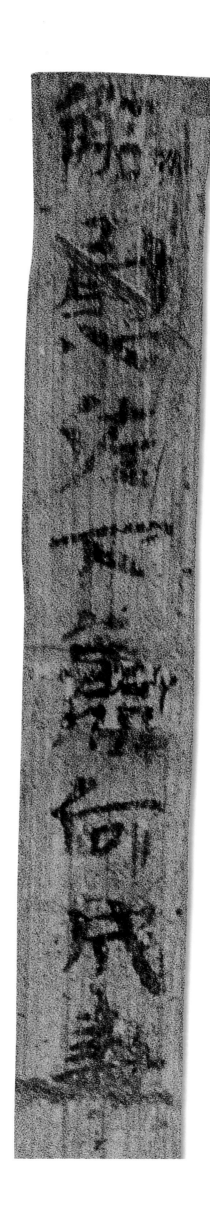

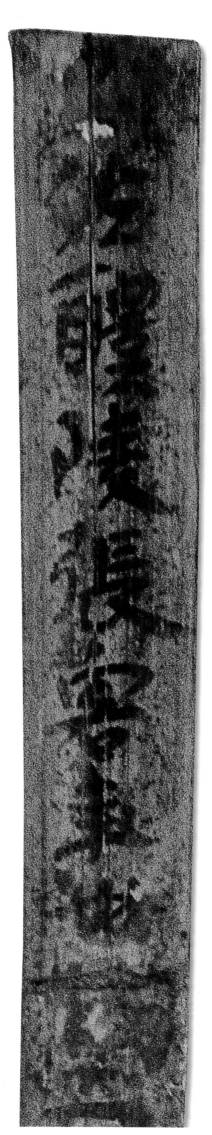

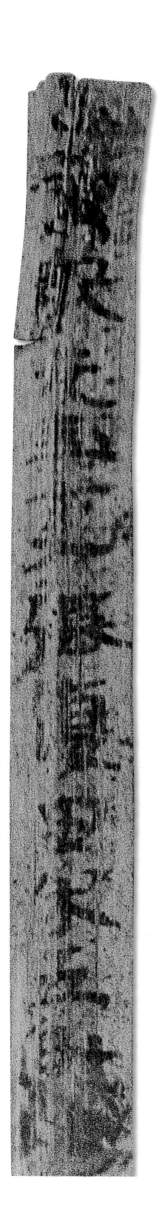

出運米簿　師佐籍　（局部）

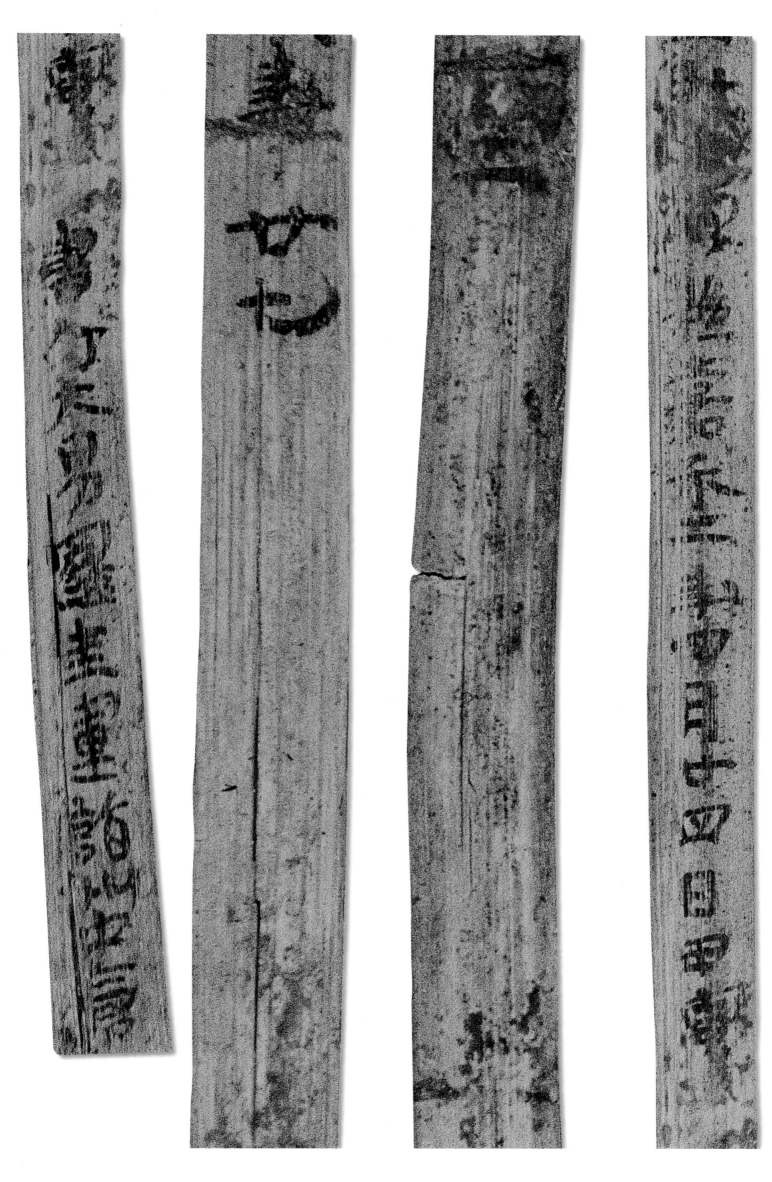

出運米簿　師佐籍　（局部）

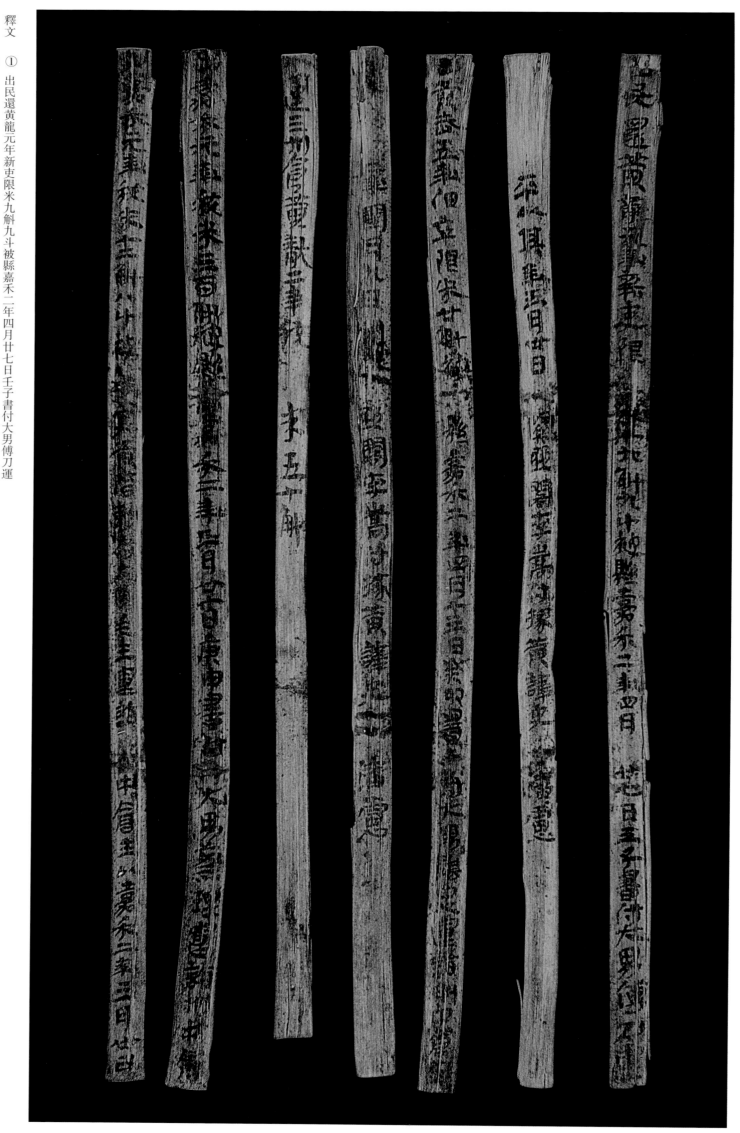

釋文

① 出民還黃龍元年新吏限米九斛九斗被縣嘉禾二年四月廿七日壬子書付大男傅刀運

② 平以其年五月卅日關壄閣李嵩付掾黃諱史潘慮

③ 出黃武五年佃卒限米廿斛被縣嘉禾二年四月十三日癸卯書付大男張忠運詣州中倉

④ 二年閏月九日關壄閣李嵩付掾黃諱史潘慮

⑤ 入運三州倉黃龍二年稅米五十斛

⑥ 出嘉禾元年稅米三百斛被縣嘉禾二年正月廿一日庚申書付大男蔡理運詣州中倉

⑦ 出嘉禾元年稅米十二斛八斗被吏黃陼勒付大男毛主運詣卅中倉主以嘉禾二年三月卅日

三國　吳・出運米簿

湖南長沙走馬樓出土　竹簡

14

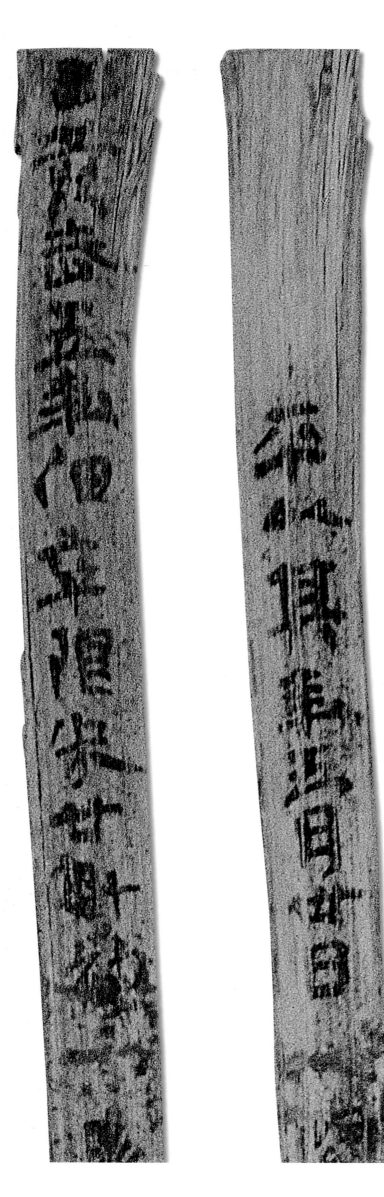
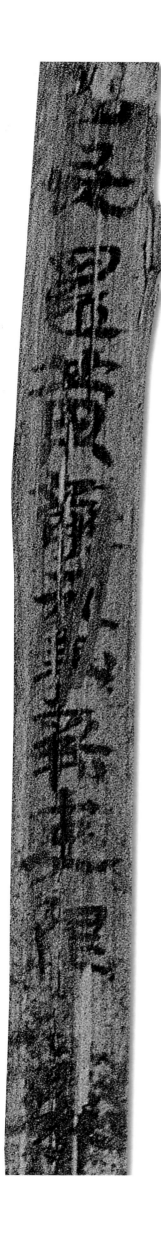

出運米簿 （局部）

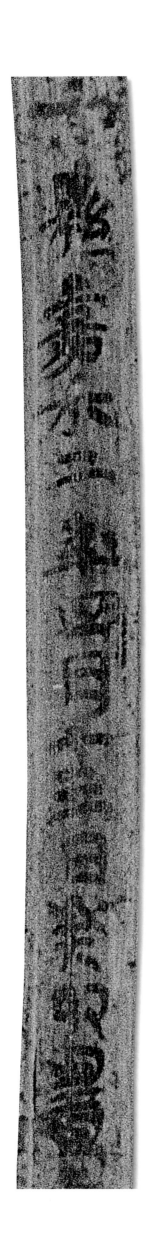 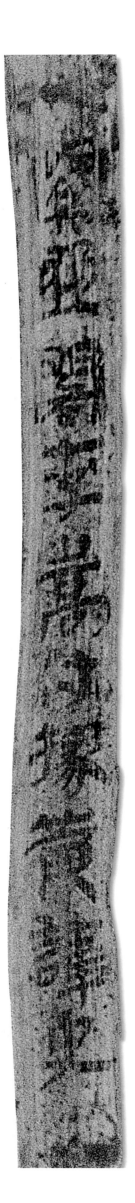 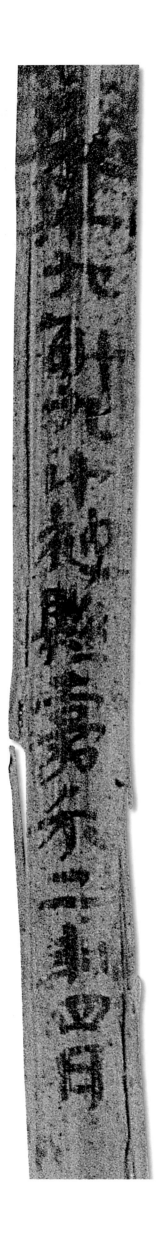

出運米簿 （局部）

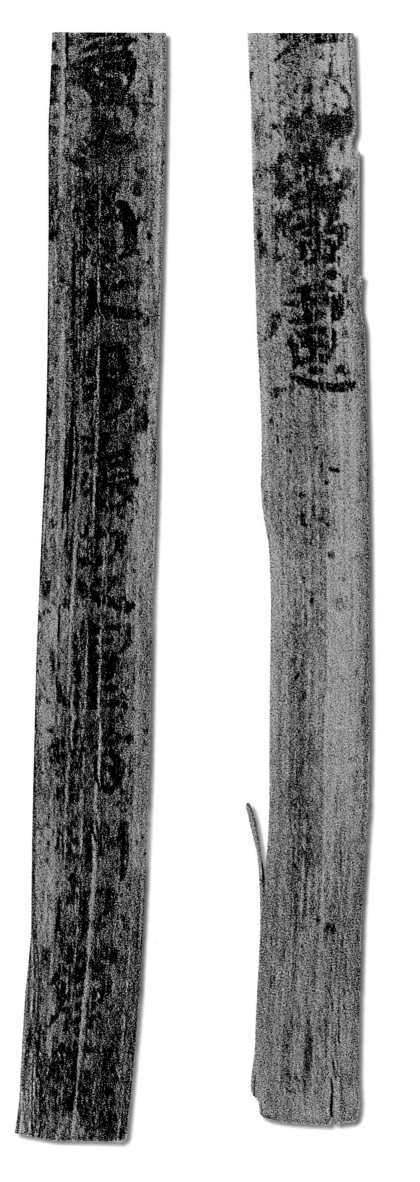
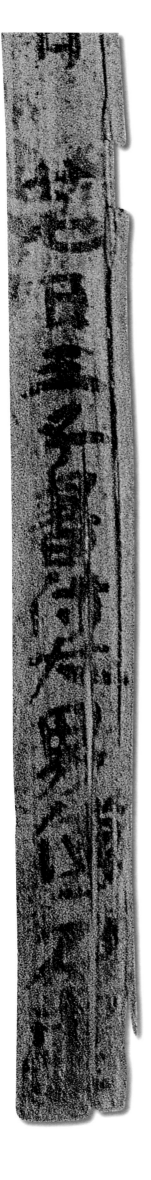

出運米簿 （局部）

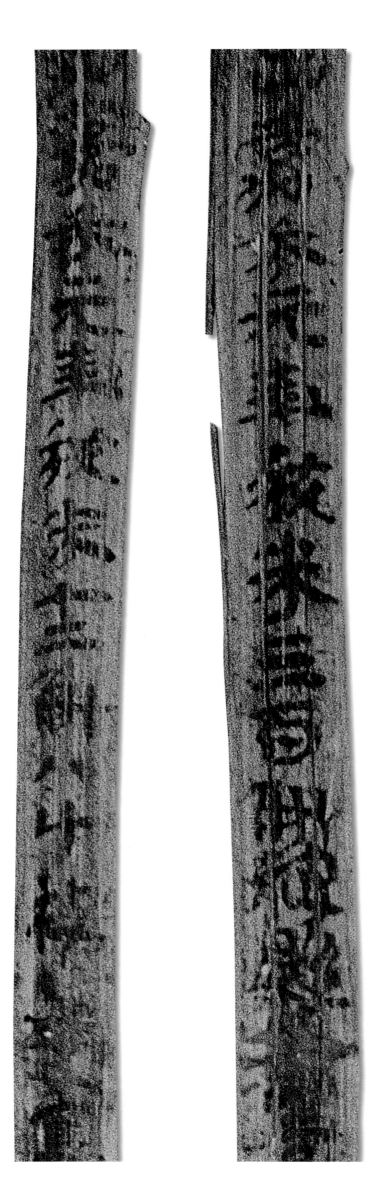
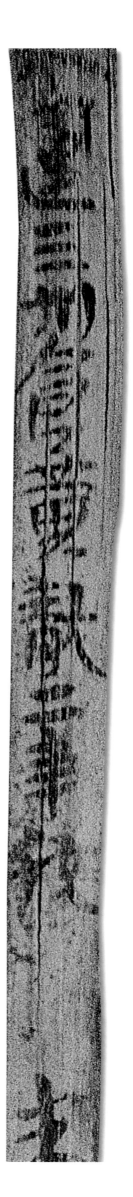
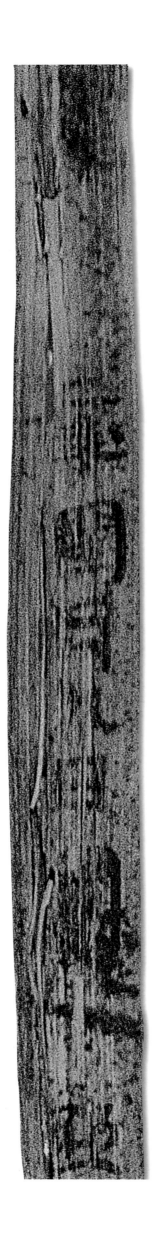

出運米簿 （局部）

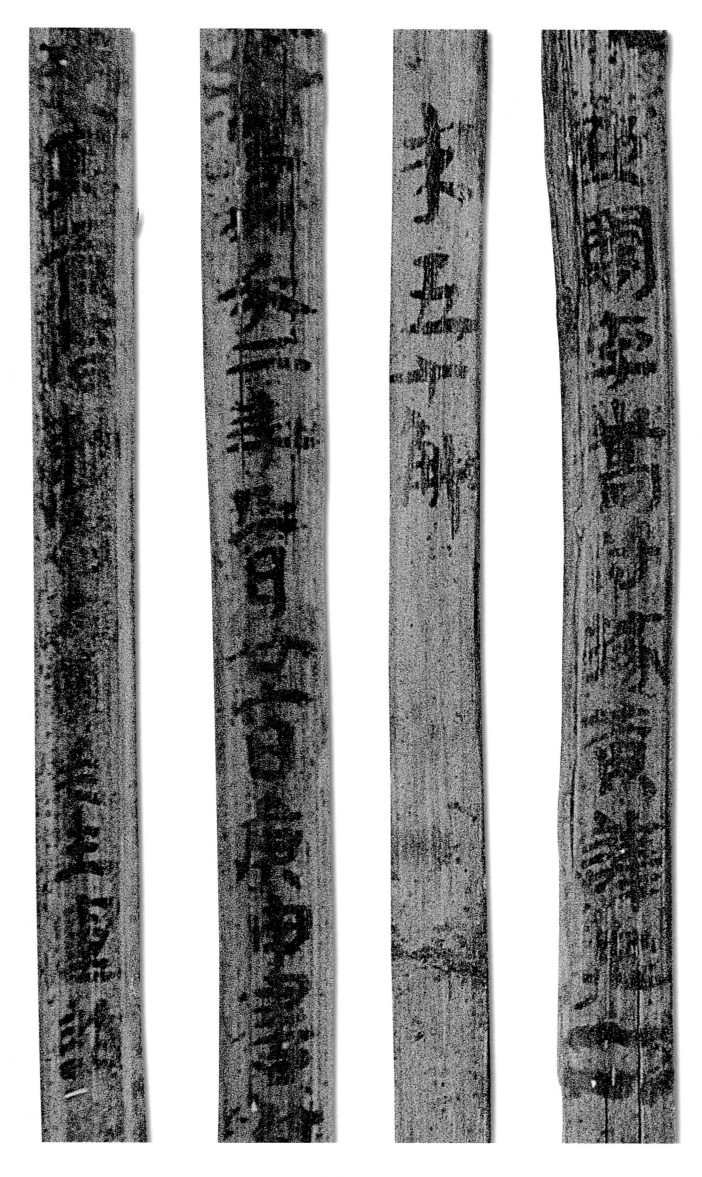

出運米簿 （局部）

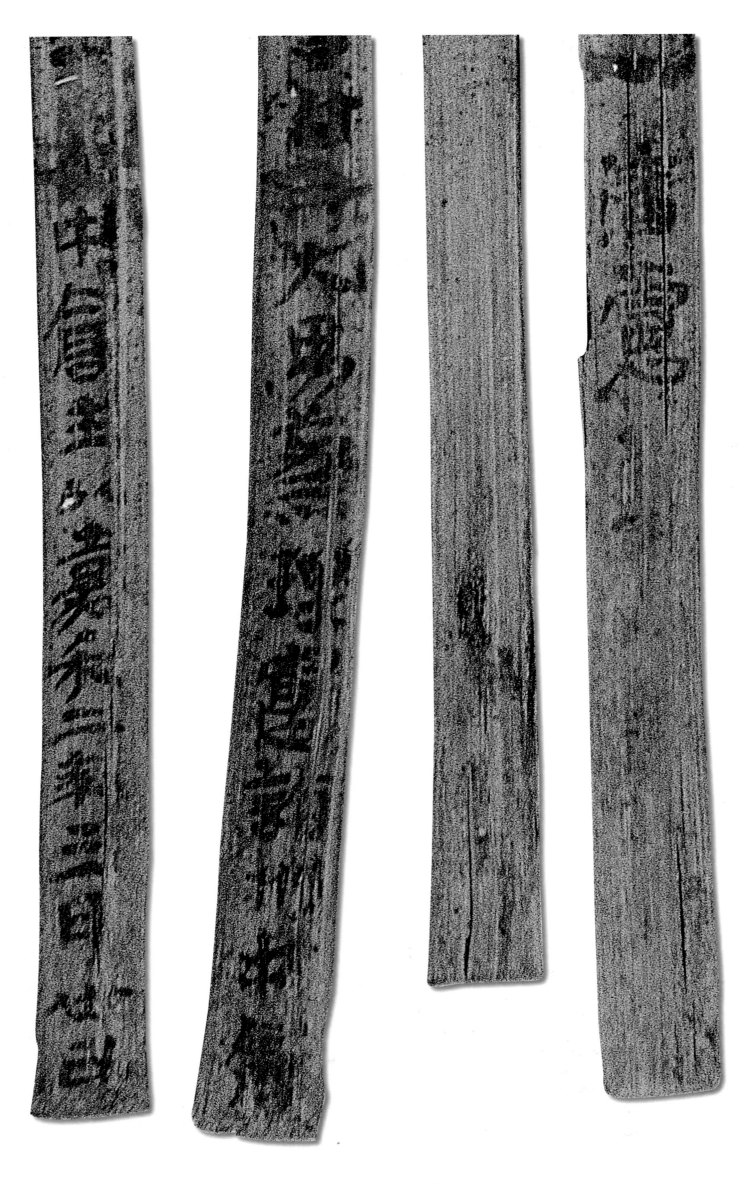

入米付受簿　出運米簿　（局部）

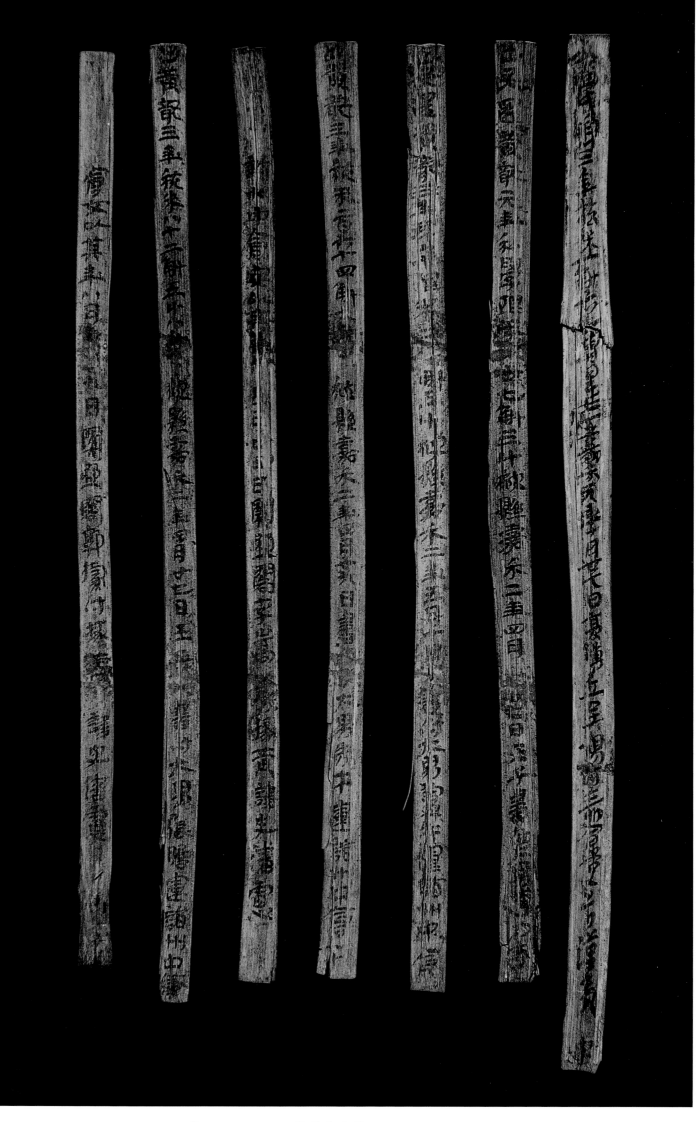

三國　吳・①入米付受簿　②③④⑤⑥出運米簿
湖南長沙走馬樓出土　竹簡

釋文

① 入廣成鄉三年稅米一斛六斗胄畢三嘉禾元年十月廿七日复薄丘吳惕付三州倉吏谷漢受

② 出民還黃龍元年私學限米卅七斛三斗被縣嘉禾二年四月廿七日壬子書付大男傅刀運

③ 出民還黃龍三年郵卒限米二斛五斗被縣嘉禾二年五月十日書付大男盧午運詣州中倉

④ 出黃龍三年稅米一百六十四斛九斗被縣嘉禾二年四月廿九日書付大男朱才運詣州中倉

⑤ 詣州中倉安以其年五月廿四日關壄閣李嵩付掾黃諱史潘慮

⑥ 出黃龍三年稅米八十二斛五斗八升被縣嘉禾二年四月廿七日壬子書付大男張贍運詣州中倉

⑦ 倉女以其年八月九日關壄閣郭據付掾黃諱史潘慮

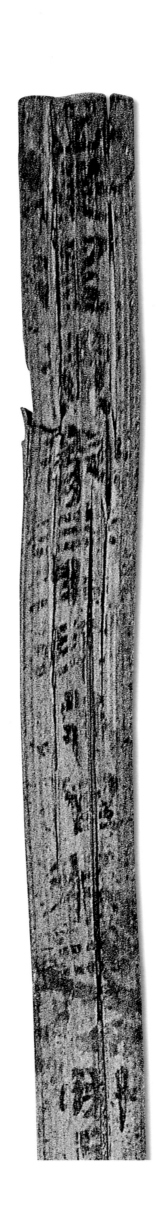
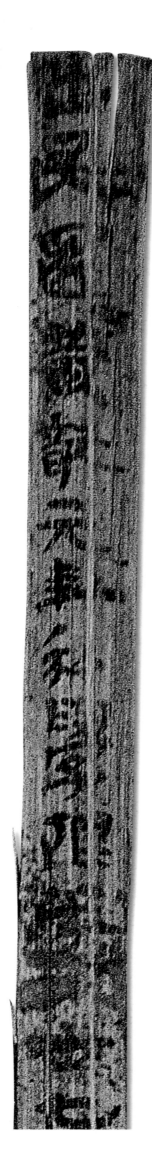
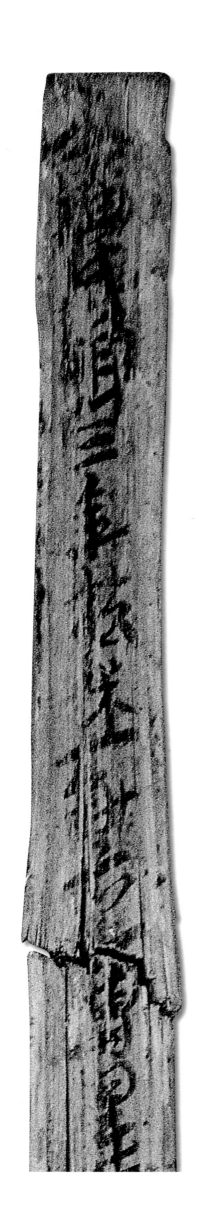

入米付受簿　出運米簿　（局部）

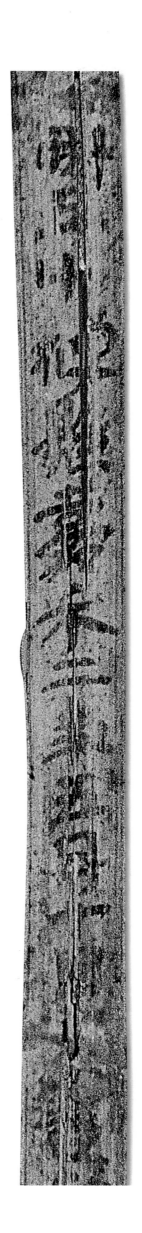
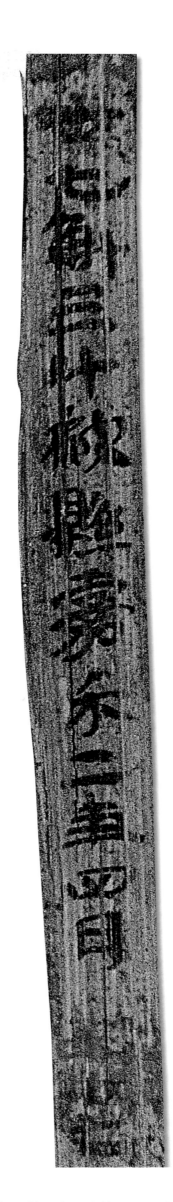
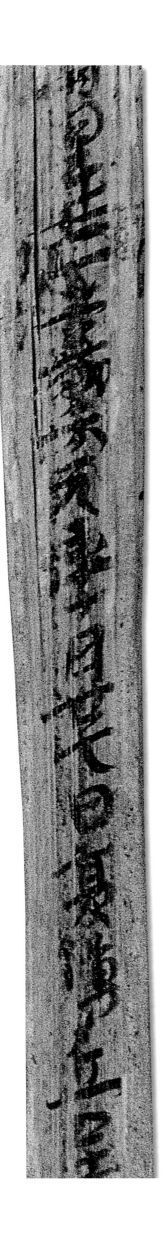

入米付受簿　出運米簿　（局部）

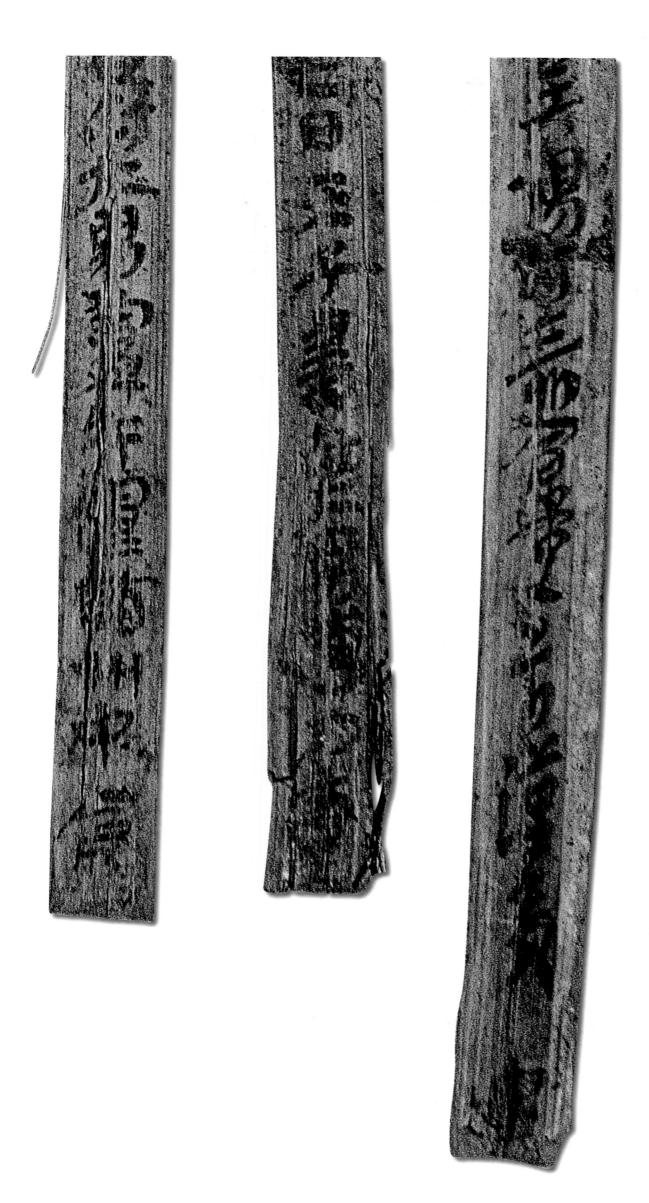

入米付受簿　出運米簿　（局部）

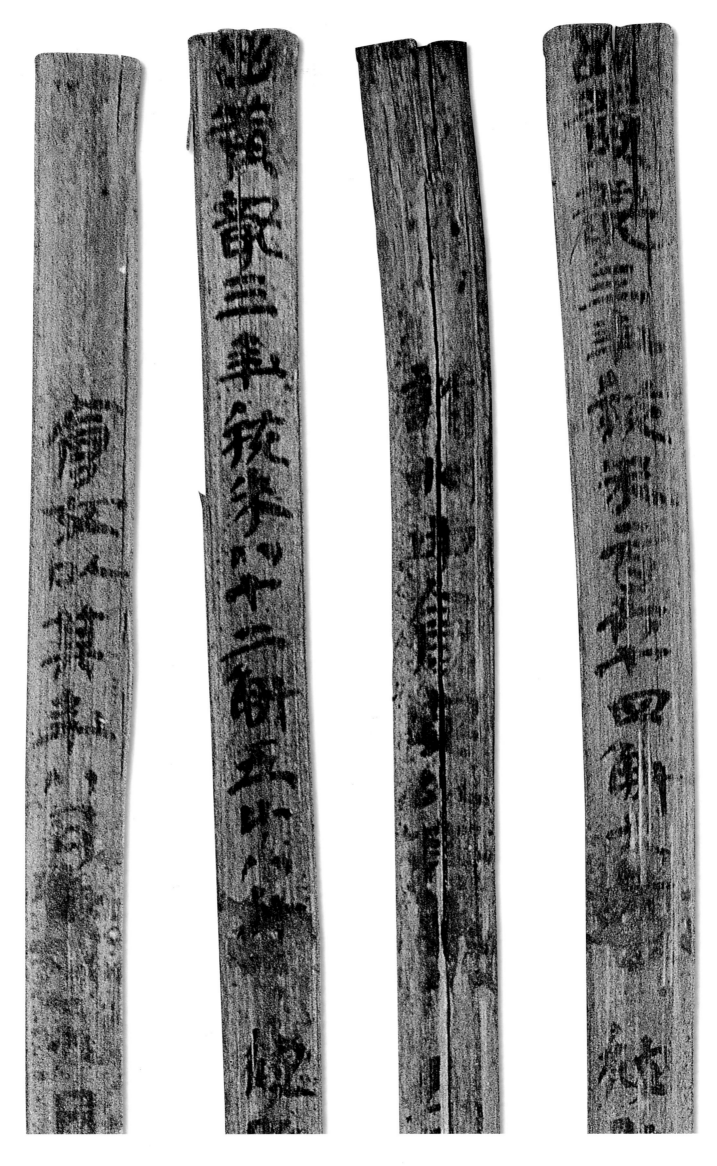

入米付受簿　出運米簿　（局部）

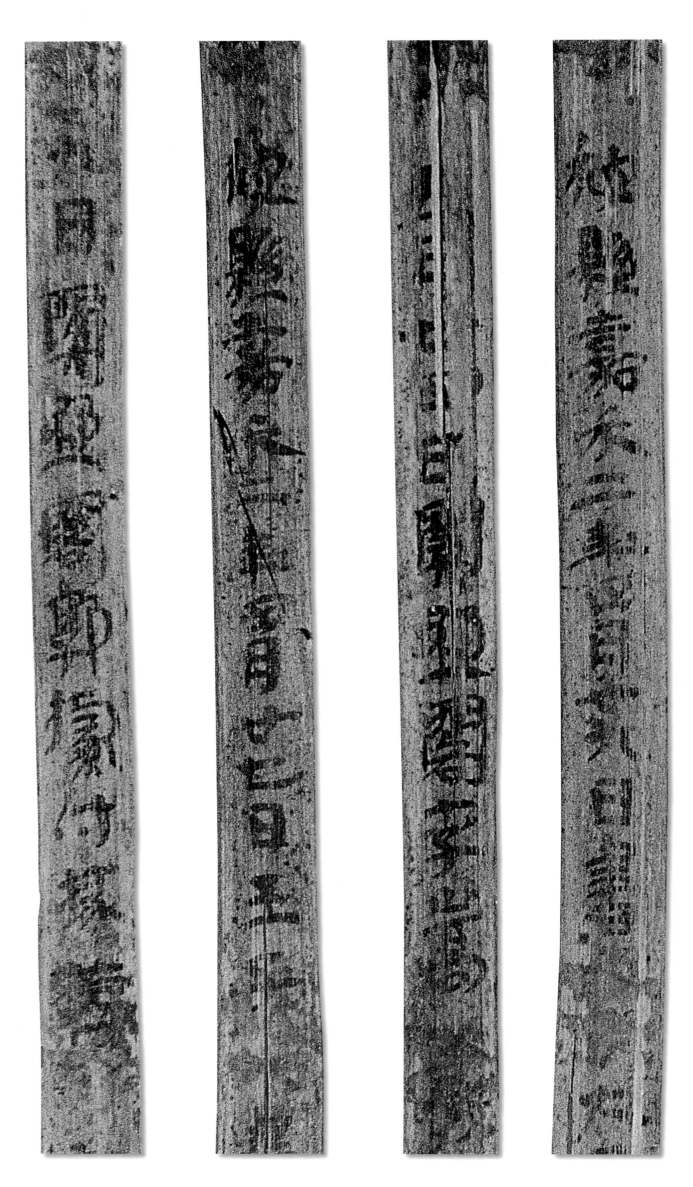

入米付受簿　出運米簿　（局部）

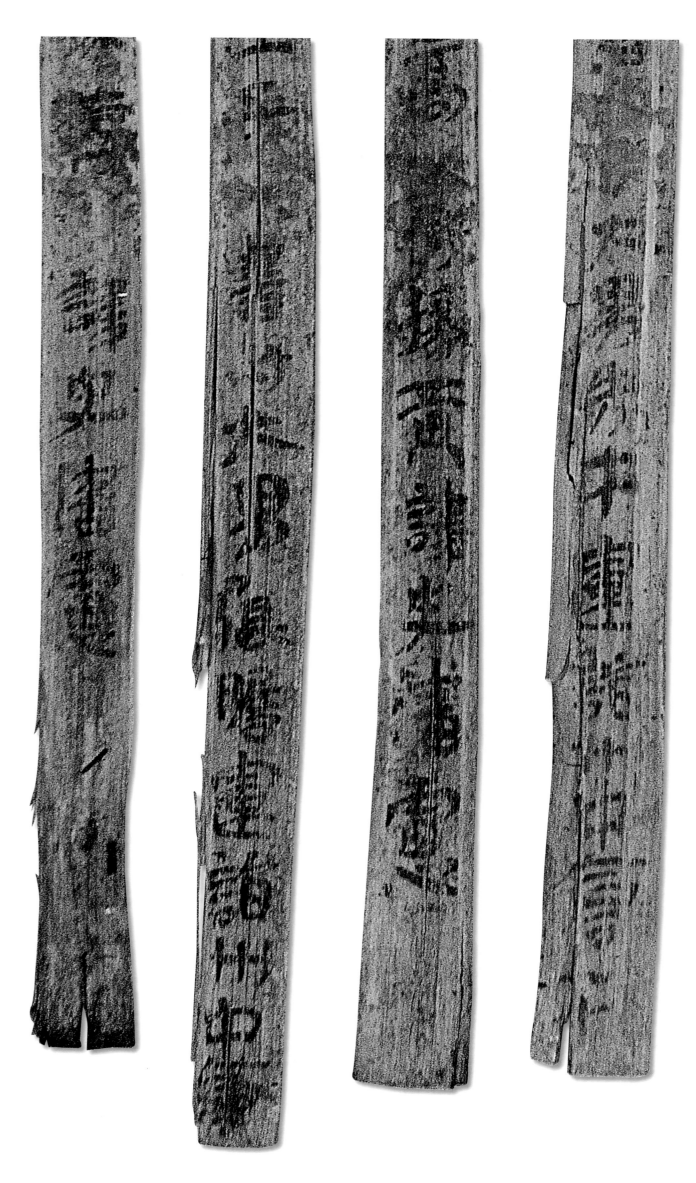

入米付受簿　出運米簿　（局部）

都市史唐玉叩頭死罪白被曹勑條列起嘉禾六年正月一日訖三月卅日吏民所
私賣買生口者收責估錢言案文書輒部會郭客料實令客辭男子
唐調雷逆郡吏張橋各私買生口合三人直錢十九萬收中外估具錢一萬九千謹
列言盡力部客收責送調等錢傳送詣庫復言玉誠惶誠恐叩頭死罪死罪

　　　　　詣　金　曹
　　四月七日白

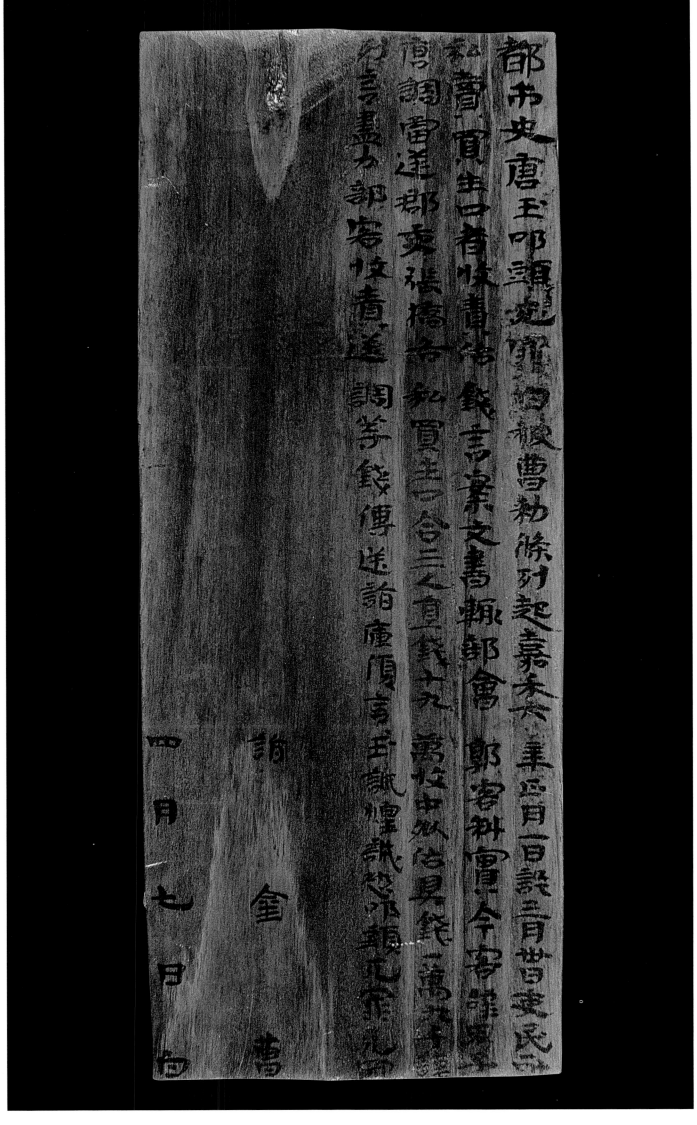

三國　吳・收私人買賣生口中外估具錢書
湖南長沙走馬樓出土　木牘

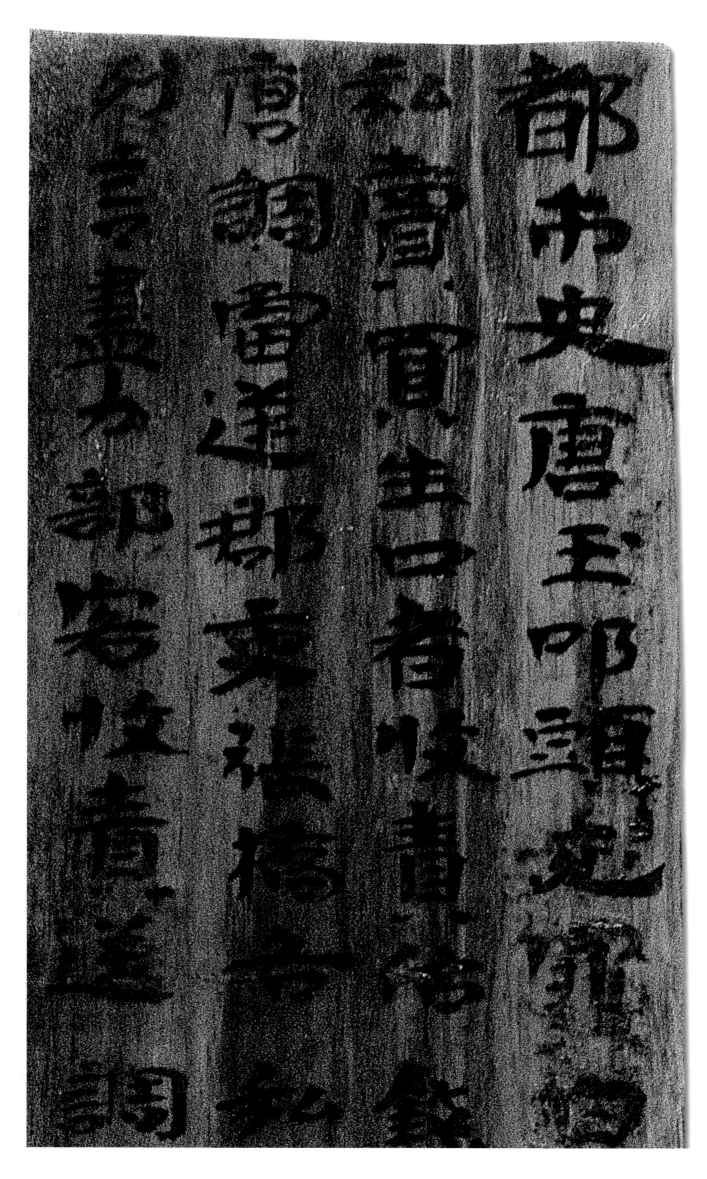

收私人買賣生口中外估具錢書　　（局部）

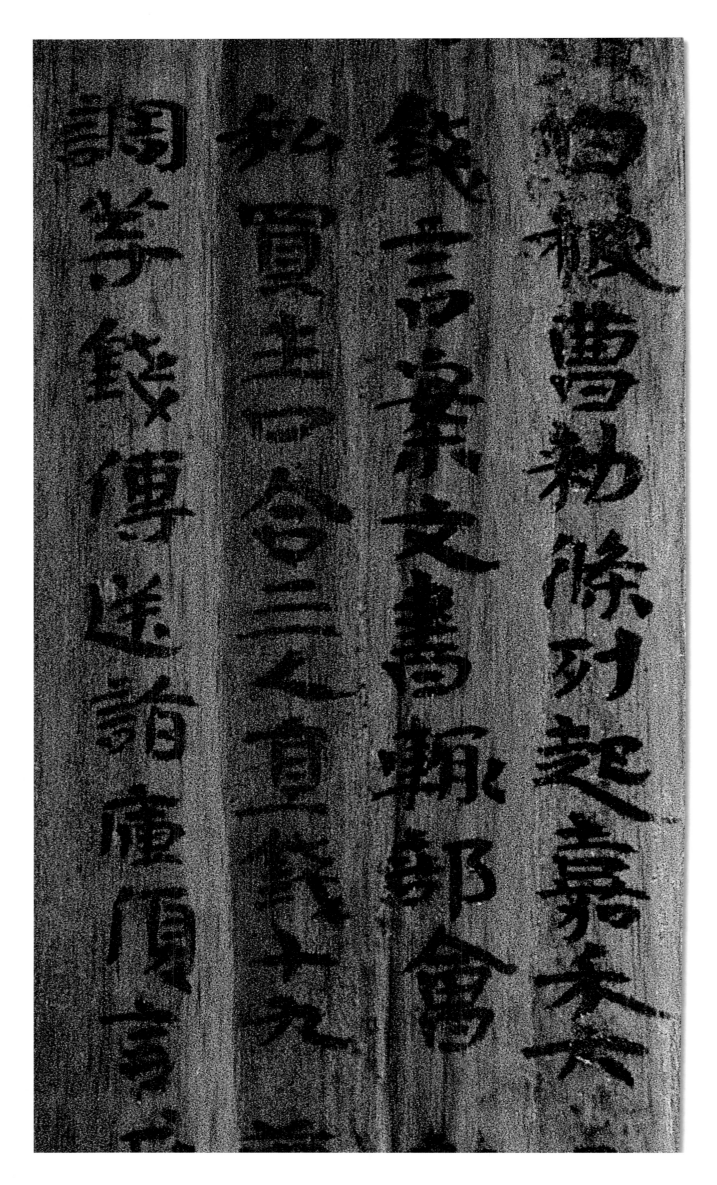

收私人買賣生口中外估具錢書　（局部）

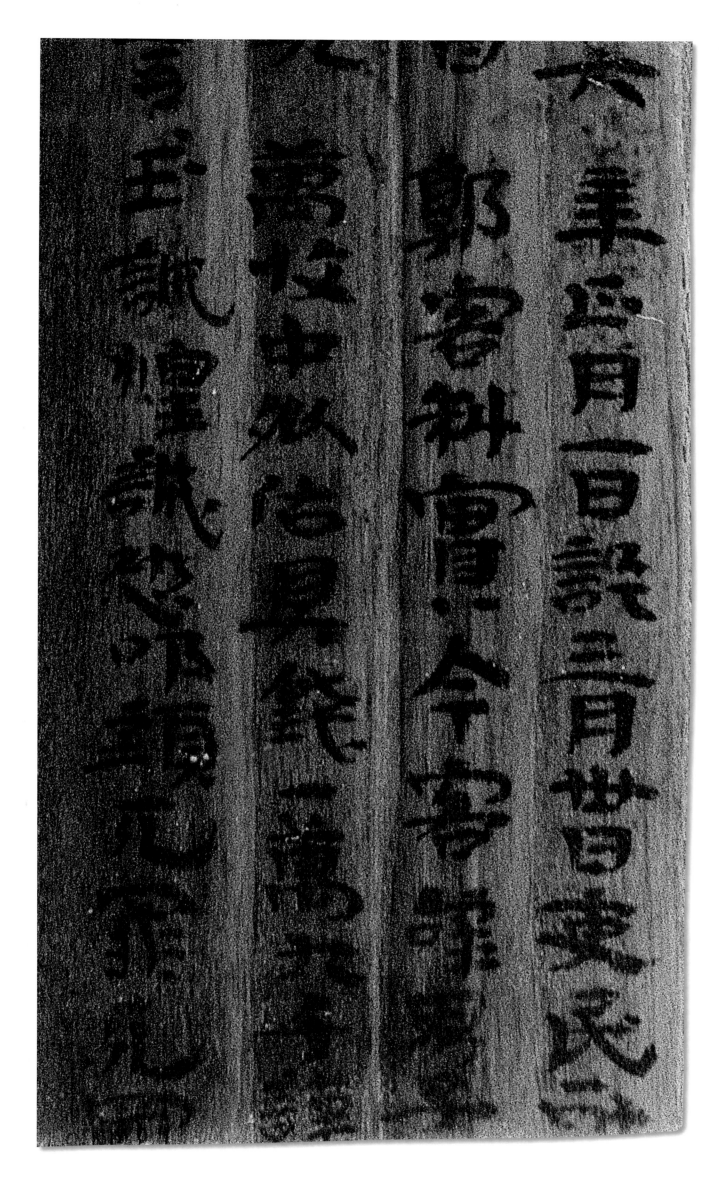

收私人買賣生口中外估具錢書　（局部）

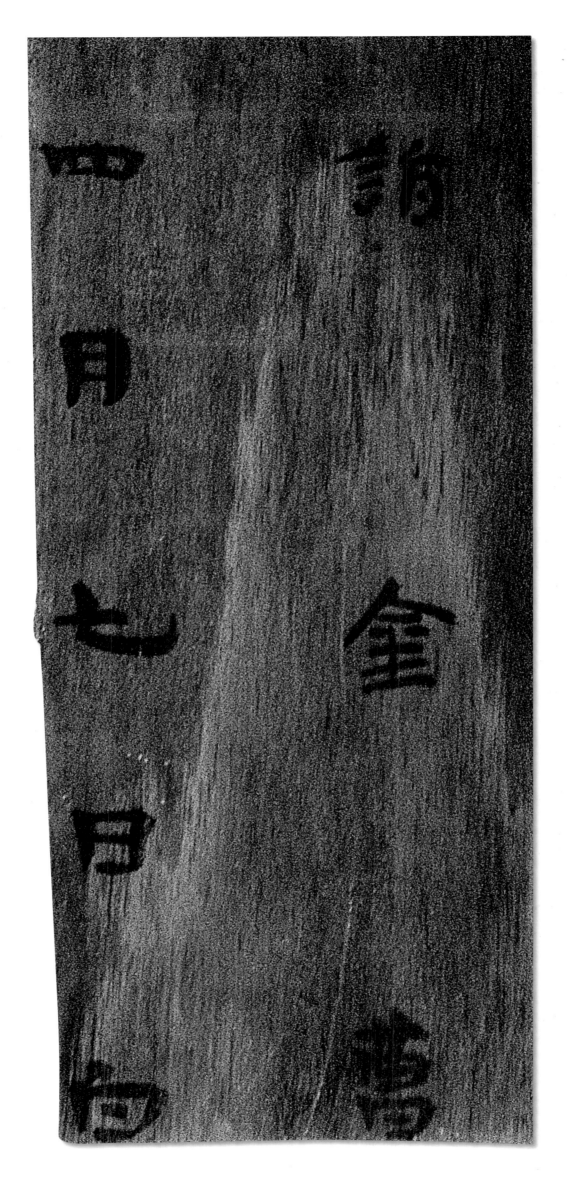

收私人買賣生口中外估具錢書 （局部）

中國簡牘書法係列

湖南長沙三國吳簡（一）

重慶出版集團
重慶出版社

一九九六年，考古工作者對長沙市走馬樓地下古代文化遺存進行了搶救性考古發掘，共出土了三國孫吳紀年簡牘十萬餘枚，超過全國各地已出土簡牘數量的總和，其内容涉及吳國的政治、經濟、軍事、文化、賦税、户籍、司法、職官諸方面。

三國時代既是紙張發明後簡牘行將退出歷史舞臺的最後階段，又是我國書法處在承前啓後、新舊交替、推陳出新、百花齊放的重要時期。這一時期是舊體的篆書、隸書與新興的草書、行書、楷書并盛共榮的時代。人們使用這些書體視不同的場合和對象，體有專用。篆、隸一般適用于莊重、正統的場合，如銘刻碑石、題榜署額、奏表拜謁。草、行楷則爲人們廣泛應用的俗寫體，如起草文書、書信往來、登籍造簿等。所以三國時把隸書稱作『銘石書』，而俗寫體稱作『相聞書』。

這些新興的書體在東漢時已開始流行，至三國時期蔚爲大觀。

縱觀吳簡書體，篆、隸、楷、行、草各體皆備，顯示了三國時期我國書法史上新書體的楷、今草與舊書體的篆書交替重叠的特點。書手不限于一體，而是兼通各體，運筆時往往摻雜其他筆法。在文字的結構上多使用連筆，其穩定性較高，這是隸書向楷書邁進的標志。

被後人奉爲『正書之祖』的魏人鐘繇，其楷書名篇《賀捷表》、《薦季直表》即爲當時世人所傾重，由于上層社會士大夫階層的倡導和力行，新書體已突破傳統的藩籬和戒規，躋身于『正統』的行列。過去由于地下出土文獻闕乏，一些書法史研究者曾認爲楷書是由北向南傳播，南方楷書的産生是受北方的影響。然而走馬樓十萬枚三國吳簡展現在我們面前大量的『俗寫字體』中，除隸書外，還有行、草、楷書等，尤其是楷書占了極大的份量，雖帶有隸意，但其點（側）、橫（勒）、竪（努）、竪鈎（趯）、挑點（策）、撇（掠）、撇點（啄）、捺（磔）皆備永字八法。其中建安二十五年（公元二二〇年）的竹簡，其年代比鐘書《賀捷表》（公元二一九年）晚一年，比《薦季直表》（公元二二三年）早二年，其字體的楷化已相當成熟，這不能不使我們重新審視已有的結論。

我國漢字經過長期的發展，在不斷演變的過程中逐步走向規範、統一，并且因書寫者個人的情趣文化修養、學識地位等呈現出不同的藝術風格。三國時期南北兩地同時出現楷書，是歷史發展的一種必然趨勢。由于優秀者的倡導、創新和推廣，開辟了以『正體字』楷書爲主，行、草、隸、篆爲輔的多元的書法藝術新局面。吳簡文字的書寫皆出自下層掾吏之手，雖與鐘繇等名家的書法有着天壤之别，却代表了這一時期通行的書寫風格和水平，比起傳世的三國碑刻、後世臨摹的書法，更爲真實地呈現了三國時代的書法狀態。

宋少華　二〇〇九年八月